मुसाफिर के सपने

सूरज दूबे ' मुसाफिर '

XpressPublishing
An imprint of Notion Press

No.8, 3rd Cross Street,CIT Colony,
Mylapore, Chennai, Tamil Nadu-600004

Copyright © Suraj dubey ' Musafir '
All Rights Reserved.

ISBN 978-1-64650-228-8

This book has been published with all efforts taken to make the material error-free after the consent of the author. However, the author and the publisher do not assume and hereby disclaim any liability to any party for any loss, damage, or disruption caused by errors or omissions, whether such errors or omissions result from negligence, accident, or any other cause.

While every effort has been made to avoid any mistake or omission, this publication is being sold on the condition and understanding that neither the author nor the publishers or printers would be liable in any manner to any person by reason of any mistake or omission in this publication or for any action taken or omitted to be taken or advice rendered or accepted on the basis of this work. For any defect in printing or binding the publishers will be liable only to replace the defective copy by another copy of this work then available.

क्रम-सूची

1. विद्यालय के वो दिन — 1
2. अध्याय 2 — 3
3. चलों अब गाँव की ओर चलते हैं | — 4
4. भारत के वीर — 5
5. भारत के वीर — 7
6. ये दिल मेरा कहता है | — 8
7. माँ की ममता — 9
8. सुरक्षा – एक प्रयास — 10
9. गजल — 11
10. दोहे — 12
11. प्यासा कुआँ — 13
12. अध्याय 12 — 14
13. अध्याय 13 — 15
14. ऊर्जा को बचाना है , ऊर्जा को बचाना है | — 16
15. अध्याय 15 — 17
16. अध्याय 16 — 19
17. अध्याय 17 — 20
18. अध्याय 18 — 22
19. अध्याय 19 — 23
20. अध्याय 20 — 24

1. विद्यालय के वो दिन

जब हम छोटे बच्चे थे,
माँ की गोद में रहते थे,
पापा जब घर पर आते थे,
खेल-खिलौने लाते थे।
खेल- खेल हम बड़े हुए,
खिलौने दूर होते गए,
आया विद्यालय का दिन,
बिन माँ बीत गया वो दिन।
औरों की माँ को देख फिर
 अपनी माँ याद आती थीं।
माँ की ममता चीज वही हैं जो उस टीचर में दिख जाती थी।
जब थोड़े और बड़े हुए,
कलम हाथ में लिए हुए।
छोटी-2 उँगलियों में वो कलम
भी भारी जान आती थी।
धीरे- धीरे मित्र बने जो
अनजाने थे, बेगाने थे।
दुःख में सुमिरन कर वो अपना सुख-दुःख भी भूल जाते थे।
हम थोड़े और बड़े हुए,
परीक्षाओं में पड़े हुए,
पास-फेल के चक्कर में,
 बीत गया अपना जीवन।

भाभी आई, भाभी आई,
कहकर हमें चिढ़ाते थे,
छोटी- छोटी खुशियों में भी, शामिल हमें कराते थे।
विद्यालय का वो ही जीवन,
जिसमें हम रम जाते थे,
मस्ती करते-करते हम
अपनों को ही भूल जाते थे।
आया समय विदाई का,
लोगों से जुदाई का।
मिलते-जुलते, रोते-हँसते
बीत गया पूरा वो दिन।
यहीं आखिरी समय में हमनें
देख लिया पूरा जीवन।
विद्यालय में बीते हर पल ,
याद किए सारा बचपन।

अध्याय 2

जमाने का ये कैसा दस्तूर,उसने मुझे लड़ना सिखा दिया,
राह चलते को राहगीर तो अजनबी को हमसे मिला दिया |
वो बशर जो किसी समय दरिया दिल भी हुआ करते थे ,
वक्त की नैमत ने उन्हें बदलना सिखा दिया |
वो घर जो सूरज की किरणों से तेजोमय हो जाता था ,
उस रोशनदान घर को अंधेरे का मुंतजिर बना दिया |
वो जो कभी अमन की बात किया करते थें ,
रोजमर्रा की जिंदगी ने उन्हें झगड़ना सिखा दिया
' सूरज ' जिसका काम है उगना और ढ़लना ,
कुदरत के इस अजूबे ने जीने का मकसद बता दिया |

3. चलों अब गाँव की ओर चलते हैं |

गाँव की प्यारी मिट्टी जिसमें हम रम जाते थे
सूरज की किरणों से जहाँ गुलशन भी खिल जाते थे |
कोयल की आवाज जहाँ कानों में हमारी पड़ती थी,
लगता जैसे तरन्नुम के सागर में हम बहते हो |
बस दिल मेरा यही है कहता, कहीं ओर रूख करते हैं
चलों अब गाँव की ओर चलते हैं |

वृक्षों की निर्मल छाया जब द्वार हमारे आती थी,
वहीं आँगन की तुलसी लोगों का आकर्षण बन जाती थी |
जहाँ रात में आसमां को मैं बड़े गौर से निहारता था,
वहीं टूटी खटिया पर भी मैं आराम से सो जाता था |
बस दिल मेरा वहीं पर रहता, कहीं और निकल चलते है,
चलों अब गाँव की ओर चलते हैं |

जहाँ शहरों में हम इतने मशगूल नहीं देखते दिन और रात,
वहीं गाँव की उत्तम मृदा में फसलें करती ये सब बात |
शहर की फसलों कैसे तुम सह लेती हो ये अत्याचार,
आओं, यहाँ पर आओं मिल जाएगा प्रकृति का साथ |
छोड़ शहर की ये हवा, अब नयीं साँस लेते हैं |
चलों अब गाँव की ओर चलते हैं ||

4. भारत के वीर

दोस्तो यह कविता मैं भारत देश के महान लोगो और उनकी महानता को आप लोगो के समक्ष प्रस्तुत करना चाहता हूँ | गौर करिएगा |

यह गाथा है उन वीरों की, भारत के उन सपूतों की,
जो ठान लिए मन में अपने मुल्क आजाद कराने की |
वो माँ भी क्या थी जिसने इन्हें पैदा किया ,
देश आजाद कराके भारत माँ का कर्ज चुका दिया |
ये आकर्षण ही है इस वतन की वसुंधरा में ,
जो पैदा करती इन वीरों को वतन को स्वर्ग बनाने में |
आइये हम चलें वहाँ, जहाँ गाँधीजी ने जनम लिया ,
सत्य,अहिंसा का मार्ग अपनाकर देश आजाद करा दिया |
वो भगत सिंह ही था जिसके दिल में वतन के प्रति आसक्ति थी ,
राजगुरू,सुखदेव,ऊधमसिंह ने फाँसी को अपना बना लिया |
अंग्रेजों के हाथ कभी न आये, ये ठानी चंद्रशेखर आजाद ने,
आल्फ्रेड पार्क में जूझते हुए, आखिर मिट्टी को माथे लगा लिया |
शिवाजी महाराज जो धर्मसहिष्णु थे, पाठ धर्म का पढ़ा दिया,
वहीं अकबर ने नवरत्नों से, भेद धर्म का मिटा दिया |
जहाँ टीपू ने अंग्रेजों से , लोहा लेकbर ये दिखा दिया,
वहीं रानी लक्ष्मीबाई ने, शौर्य स्त्री का बता दिया|
जहाँ चाणक्य ने चंद्रगुप्त को , रंक से राजा बना दिया ,
वहीं नारद मुनि ने , वाल्मीकि को डाकू से महर्षि बना दिया

5. भारत के वीर

मन रो पड़ा है मेरा शहीदों की शहादत से,
आसमाँ भी फट चुका है वीरों की ललकारो से,
रक्त रक्त ये चीख रहा है धरती की ज्वालाओं से,
ऐ जवान तू है महान अपने हस्त कलाओं से |
सियाचीन की ठंडी हो या पुलवामा का हमला हो,
लड़ते डटते तुम सीमा पे सीना चौड़ा तान के,
रक्षा करते हम लोगों की अपने पीठ पे वार से,
याद करे तुमको वो हर माँ मेरा बच्चा जान के |
तू मशाल है इस भारत का तू ही वीर सिकंदर है,
तू ही है वो वीर शिवाजी तू ही नील समंदर है,
तू ही रक्षक, तू ही दस्तक तू ही वीर सिपाही है,
है सशक्त ये दिल भी तूने नैमत में ही पायी है |
है अनुकंपा प्रभु की तुमपर पूरा देश संभाला है,
घूँट-घूँटकर पीते निंदा जैसे विष का प्याला है,
इस समाज में तुमने कैसे अपने आप को ढ़ाला है,
ऐ वतन तुझको नमन जो तूने इनको पाला है |

6. ये दिल मेरा कहता है |

हालत ये कश्मीर की देख मेरा मन रो उठता है,
जात-पात के चक्कर में मानव ये क्यों करता है,
बच्चा-बच्चा वहाँ का ये क्यों पत्थरबाजी करता है,
अरे सेना में शामिल हो जाऊँ,ये दिल मेरा कहता है |

है लहू-लूहान सर्वत्र यहाँ पर पग-पग ये डर लगता है,
अरे तुम हो एक भारतवासी कहने में क्यों हिचकता है,
छोड़ दो ये धर्म की बातें तुम पर ये न जँचता है,
अरे सेना में शामिल हो जाऊँ,ये दिल मेरा कहता है |
आसमाँ के पंछी कहते मेरा यहाँ दम घुटता है,
गोलियों की आवाजों से मन विचलित हो उठता है,
जर्रे-जर्रे पर ये कैसा मंजर, डरा-डरा मन रहता है,
अरे सेना में शामिल हो जाऊँ,ये दिल मेरा कहता है |

भारत में तुम रहते हो, और भारत तेरे टुकड़े होंगे ये कहते हो ,
तुम पे नहीं ये शोभा देता जो भी तुम ये करते हो ,
ये सब सुन कर रोम-रोम ये काँप-काँप सा उठता है ,
अरे सेना में शामिल हो जाऊँ,ये दिल मेरा कहता है |

7. माँ की ममता

मेरा एक छोटा सा घर था|घर में माता-पिता,भाई-बहन सभी मिल-जुल कर रहते थे|लेकिन हमारे परिवार का एक और सदस्य भी था,गोलू|प्यारा,मासूम सा पिल्ला मानों घुलमिल सा गया हो|

अपनी माँ से बहुत प्यार करता था|माँ से बिछुड़ने पर मानों विलाप करता, एक दिन खेलते-खेलते वह दूर सड़क के किनारे जा पहुँचा, उसे क्या पता की उसकी खुशी कुछ चंद पलो की ही है|दोपहर का वक्त था,सड़क से वाहन गुजर रहे थे|आखिर माँ की ममता ही थी जो वह अपने बच्चे को देखने जा पहुँची, उसने देखा कि एक गाड़ी तेज रफ्तार से गोलू की तरफ मानों दौड़ी आ रही हो| माँ ने यह देखते ही गोलू को लात दे मारी और खुद बेचारी वाहन की चपेट में आ गयीं| सड़क पर सर्वत्र रक्त पसर गया था और गोलू बेचारा क्रंदन कर माँ को चूम रहा था,एक नवजात शिशु की तरह|

मैं यह सब कुछ देख रहा था और मेरे आँखों से पहली बार आँखों से ममता के आँसू छलक पड़े|

8. सुरक्षा - एक प्रयास

स्त्री हो या पुरूष कदम से कदम मिलाना होगा ,
सुरक्षा के कुछ मौलिक नियम लोगों में पनपाना होगा |
सुरक्षित रहे ये देश हमारा सुरक्षा इसे दिलाना होगा ,
जनजीवन में जागृति लाकर मुल्क सशक्त बनाना होगा |

भोपाल की हो गैस ट्रेजिडी या हो मीनामाटा रोग,
इस अतीत का वर्तमान में प्रभाव हमें मिटाना होगा |
हेलमेट,ग्लोव्स,मास्क,गोगल,अप्रान हो या लोटो स्वीच ,
सुरक्षा के इन विकल्पों को आज हमें अपनाना होगा |

सड़क सुरक्षित, रेल सुरक्षित,हम सुरक्षित, पारितंत्र सुरक्षित ,
सुरक्षा से जुड़ी कुछ मुहिम को आज हमें चलाना होगा |
दूषित जल , वायु , मृदा हो या कृत्रिम रसायन ,
हरित रसायनशास्त्र से हमें नया भविष्य बनाना होगा |

आदत अपनी सुधार कर, सुरक्षा को तू जानकर,
जान नहीं है सस्ती इसका तू ख्याल कर |
तेरे पीछे कितने सारे होंगे सगे रिश्ते वाले ,
मत दे उनको इतनी पीड़ा पछताए पूरे घर वाले |

9. गजल

आज के दौर का राही हूँ मैं
गजलों पर चलनेवाला स्याही हूँ मैं |
आज कल बशर है मर्ज से बेखबर,
दुरूस्त करे उनको वो दवाई हूँ मैं |
यूँ तो आबशारों से पानी कहाँ रूकनेवाले,
गहरे उस समंदर का छोटा साहिल हूँ मैं |
मुंतजिर है आँखे कुछ पल के आँसुओं की,
फिर भी मुस्कुराता रहूँ वो ' मुसाफिर ' हूँ मैं |

10. दोहे

' सूरज ' कहे समाज से,
जाने किसको कौन |
अंजुमन का हाल देख,
समय खड़ा है मौन ||

' सूरज ' कैसे जानिए,
जनमानुष में घाव |
बिन पानी कैसे चलें,
केवट की ये नाव ||

खुद में खुद को देख ले,
खुद में खुदा समाय |
' सूरज ' खुद ही नासमझ,
खुद को खुदा बताय ||

मानव जनम सफल भया,
पशु-प्राणी में प्रेम |
' सूरज ' की ये धारणा,
पावें स्वर्ग सनेह ||

11. प्यासा कुआँ

बहुत समय पहले की बात है | एक गाँव में जरसू नाम का किसान रहता था | वह बहुत नामचीन था | उसकी कर्तव्य निष्ठा से उसकी ख्याति दूर-दूर के गाँवों तक फैली हुई थी | वह बहुत निर्धन था | खेती से ही अपने घर का निर्वाह करता था | भोर होते ही वह खेत चला जाता और फिर साँझ को ही लौटता | उसके घर के पास ही एक कुआँ था | उसका उपयोग वह घर के कामों और सिंचाई के कामों में करता | वह कुआँ कभी किसी मुसाफिर की प्यास बन जाता तो कभी किसी वृक्ष की आस बन जाता |

वह कुआँ हमेशा पानी से परिपूर्ण रहता | उसकी अच्छी खेती देख अब लोगों में उसके प्रति ईर्ष्या होने लगी | गाँव के अधिकतर कुएँ सूखने लगे थे | अब तो गाँव के प्रधान ने निश्चित किया की जरसू के कुएँ से बाकी गाँव के लोगों की जरूरतों को पूरा किया जाए | अब उसके खेती में लगनेवाला पानी भी कम पड़ने लगा और खेती की पैदावार भी घटने लगी | धीरे-धीरे कुएँ का पानी भी घटते गया और कुआँ आखिरकार सूख गया | कुआँ उस पानी के लिए तरसने लगा जो एक समय गाँव के लोगों के काम आता | अब तो उस कुएँ का अस्तित्व भी खत्म हो गया और वह एक बंजर सी जमीन बनकर रह गयी |

अध्याय 12

सब कुछ तुझसे ही पाया हूँ माँ ,
दिल में चराग जलाया हूँ माँ |
मैं जब नाराज हो जाता था तुझसे ,
फिर भी प्यार से गले लगाती थी माँ |
घर में सबके खाना खाने के बाद ही ,
खुद एक निवाला खाया करती थी माँ |
नन्हे-नन्हे हाथ जब पकड़ती थी तू तब ,
कुछ अपना सा जान मालूम होता था माँ |
आँचल में तेरे सोने का मन करता है मुझको ,
जब से तेरे कोख से जनम लिया हूँ माँ |

अध्याय 13

कुछ बातें थी अनकही, कुछ के किस्से मिट गए
जीवन की इस भागदौड़ में कितनों के दिल रूक गए |
कारोबार में व्यस्त आदमी,अजनबी से बन गए
दौलत की इस चकाचौंध में,आदमी अब बिक गए |
रूखा-सूखा जीवन था वो,पानी को थे तरस गए
कितने गले थे तर-बतर,कितने गले अब सूख गए |
जोड़-तोड़ के पत्थर अब महल थे कितने बन गए
कितने पत्थर जिंदा थे और कितने पत्थर मर गए |

14. ऊर्जा को बचाना है, ऊर्जा को बचाना है |

ऊर्जा को बचाना है , ऊर्जा को बचाना है |
मिलकर हमें आज इस धरा को जगमगाना है |
पानी हो या वायु मंडल दोंनो को ही बचाना है |
ऊर्जा को बचाना है , ऊर्जा को बचाना है |

प्राकृत्रिक हो या कृत्रिम, कम उन्हें खपाना है |
कार्य कर हमें आज पर्यावरण बचाना है |
हरित क्रांति द्वारा देश में उन्नति लाना है |
ऊर्जा को बचाना है , ऊर्जा को बचाना है |

यांत्रिक,विद्युत, जैविक हो या रासायनिक ,
सभी को कम उपयोग में लाना है |
वृक्ष लगाए,पुण्य कमाए जीवन खुशहाल बनाना है |
ऊर्जा को बचाना है , ऊर्जा को बचाना है |

मनुष्य हो या पशु उनमें समानता रखना है |
धर्म अधर्म से परे धर्म निरपेक्ष राष्ट्र बनाना है
सहायता कर जन-परिजन में भाईचारा लाना है |
ऊर्जा को बचाना है , ऊर्जा को बचाना है |

अध्याय 15

आँख मिरी तिरी दीद से जले है ,
फूल भी कभी काँटों में पले है |
सहर में ' सूरज ' को देख अब तो,
कलियाँ भी मुस्कुराने लगे है |निगाहें जिंदा है नजर में आओ तो सही,
' मुसाफिर ' हूँ जरा रस्ता बताओ तो सही |
जर्मीं और आसमां में फर्क रखने वालों,
मैं कहाँ हूँ जरा बताओ तो सही ||

जाने क्या जमाना मुझसे चाहता है ,
टूटे हुए दिल को मनाना चाहता है |
जाने क्या गुस्ताखी हो गयी मुझसे ,
हर शख्स मुझे आजमाना चाहता है ||

तिरे जाने का गम अब सता रहा है मुझे,
तिरा हँसता चेहरा याद आ रहा है मुझे |
कहाँ-कहाँ जाए ' मुसाफिर ' अब तेरे दीद को,
हर रास्ता अब सुनसान लग रहा है मुझे ||

कुछ बातें थी अनकही, कुछ के किस्से मिट गए
जीवन की इस भागदौड़ में कितनों के दिल रूक गए |
कारोबार में व्यस्त आदमी,अजनबी से बन गए
दौलत की इस चकाचौंध में,आदमी अब बिक गए |
रूखा-सूखा जीवन था वो,पानी को थे तरस गए
कितने गले थे तर-बतर,कितने गले अब सूख गए |
जोड़-तोड़ के पत्थर अब महल थे कितने बन गए
कितने पत्थर जिंदा थे और कितने पत्थर मर गए |

अध्याय 16

जीने की कश्मकश में,
हम न जाने कहाँ खो गए |
पहले थे आजाद परिंदे,
अब बेजुबान हो गए |

तिरी अश्क से सींचा प्यारा शजऱ बने ,
तिरी हर्फ से सदा घना गुलशन खिले |
बेताब है कली अब 'मुसाफिर' के दीद को ,
राह में अजनबी कोई हमसफर तो मिले |

लंबे सफर में जो सवार होते है,
मंजिल उनका दीदार करते है |
हौसले बुलंद हो जिस ' मुसाफिर ' के,
उसका रास्ते भी इंतजार करते है |

देख ' मुसाफिर ' रो पड़ा,
रस्ता जान वीरान |
आस लगाए बैठा है,
मिलता नहीं मकाम ||

अध्याय 17

हमसे क्या खता हो गयी,
जिंदगी गुमशुदा हो गयी |
जीत का नशा यूँ छाया रहा,
हार अब बेहिसाब हो गयी |

फूल कभी बागों में मुरझाया नहीं करते ,
काँटे कभी आपबीती बताया नहीं करते |

समंदर भी मदमस्त है मचलती जवानी पर ,
उफनती लहरों पर पत्थर मारा नहीं करते |

माता-पिता ही सबकुछ है इस दुनिया में ,
उनके करम पर सवाल किया नहीं करते |

गरीब भी मुंतजिर है दो वक्त की रोटी को ,
मुफलिसी को समाज में बयां नहीं करते |

मंजिल भी रास नहीं अब ' मुसाफिर ' को,
चलते कदमों को कभी मापा नहीं करते |

सूरज दूबे ' मुसाफिर '

जमाने भर के सितम पाल रखे है ,
मैंने अब लोगों से सवाल रखे है |
कल तलक जिसका दोस्त हुआ था ,
उनसे अब दुश्मनी बना रखे है |
अब तो उजाला भी मयस्सर नहीं ,
अंधेरों में जुगनूं पनपा रखे है |
जर-जमीन ने दूर किया अपनों को ,
गैरों से रिश्ते बुना रखे है |
निकल पड़ा है ' मुसाफिर ' रोज की तरह ,
दिल-ए-उम्मीद को बना रखे है |

☙☙☙

भूखा-प्यासा मंजिल ढूंढ रहा हूँ मैं ,
अजनबी राहों को चुन रहा हूँ मैं |
नींद भी मयस्सर नहीं अब ' मुसाफिर ' को ,
सपनों को फिर भी जगा रखा हूँ मैं |

अध्याय 18

भूखा-प्यासा मंजिल ढूंढ रहा हूँ मैं ,
अजनबी राहों को चुन रहा हूँ मैं |
नींद भी मयस्सर नहीं अब ' मुसाफिर ' को ,
सपनों को फिर भी जगा रखा हूँ मैं |

chalte-chalte यूँ ही कदम रुक सा गया ,
जिंदगी का ये सफर कुछ थम सा गया |
मंजिल नहीं दिखती कारवाँ गुजर सा गया ,
' मुसाफिर ' हूँ जनाब जरा सब्र कर गया |

जीवन है ये बस बंजारा ,
इसमें लिपटा तन-मन सारा |
कूच कहाँ अब करे ' मुसाफिर ' ,
नहीं जानता कहाँ सहारा |

दिल की दीवारों को फूलों से सजा लूँ ,
तेरी मुसव्विरी को मैं ऐनक में बसा लूँ |
लंबा सफर तय करना है इस ' मुसाफिर ' को
चलों इस सफर में एक हमसफर बना लूँ |

अध्याय 19

कश्मकश में है दिल मंजिल की तलाश है,
लंबे इस सफर में लग रही भूख और प्यास है |
बेखबर , मुंतजिर हूँ जाने कब कहाँ बसेरा हो ,
हूँ ' मुसाफिर ' फकत यहीं जीने की आस है |

ये दिल मेरा आसमाँ बन जाए,
आसमाँ का तारा आफताब बन जाए |
बरकत दे दिलों के शजर को ए खुदा,
वो किसी ' मुसाफिर ' की आस बन जाए |

मयकदे में बैठा हूँ किसी के ,
साकी-ए-जाम का इंतजार है |
संभल कर ,प्यार से निजामत कर ' सूरज '
क्योंकि ये शीशागरों का बाजार है |

हर्फ-ए-मोहब्बत से ये कलाम लिखता हूँ,
गजल-ए-उल्फत से ये शाम लिखता हूँ |
शाम-ओ-सहर फकत देख तो लेना हमें,
तेरे अश्कों की कहानी मैं बार-बार लिखता हूँ |

अध्याय 20

गली से मिरे आज चाँद गुजरा,
भीड़-भाड़ रास्ता आज सुनसान गुजरा |
मुंतजिर है बशर इस तमाशे का,
कहीं जनाजा तो कहीं बारात गुजरा ||

☙☙☙

वेलेंटाइन डे पर लिखी एक नयीं पेशकश
वेलेंटाइन डे के अवसर पर आज कुछ अनोखा करे,
आती हुई सूरज की किरणों को और भी सुनहरा करे |
दिलों से निकली बातें जब आती हैं मुँह तक,
गजल-ए-उल्फत से उसे और भी सजा रखे |
गुल जब खिलते है गुलशन में मेहताब की तरह,
महकती फिजाओं से उसे और भी हरा-भरा रखें |
घर के सामने हमारे अफसाने का नायाब सजर हो,
हर्फ-ए-मोहब्बत से उसे और भी सींचा रखें|
' सूरज ' तो मुसाफिरों की तरह भटक रहा है वेलेंटाइन की तलाश में,
अल्लाह उसकी हर ख्वाहिश को सजदे में जिंदा रखें |

www.ingramcontent.com/pod-product-compliance
Lightning Source LLC
Chambersburg PA
CBHW021000180526
45163CB00006B/2439